나를 위한
글씨선물
캘리그라피

지은이 박은지

1991년 5월 서울에서 태어났다. 어릴 때부터 뭐든 손으로 하는 일을 좋아했던 당찬 소녀는 대학 시절 무엇을 할 때 스스로 가장 행복한가를 고민하던 중, 우연한 기회에 캘리그라피의 길에 들어서게 되었다. 이후 한글의 아름다움을 알리고 더 아름다운 글씨를 만들고 싶다는 꿈을 가지고, 이를 이루기 위해 전 세계 방방곡곡을 부지런히 돌아다니는 중이다.

현재는 '대심캘리'의 대표로 '말장난 캘리그라피' 시리즈를 제작·판매하고 있으며, 여러 학교와 단체에 출강하며 캘리그라피의 매력을 전하고 있다. 이밖에 TV 프로그램 <SBS 스페셜>의 타이틀 캘리그라피 제작, 다수의 레스토랑과 카페의 캘리그라피 CI 제작 등, 다양한 분야로 그 영역을 넓혀 가고 있다.

인스타그램 hailey eunji park
이메일 creative.0503@gmail.com

나를 위한 글씨선물 캘리그라피

감성치유 캘리그라피 라이팅 북

박은지 지음

한나래플러스

나를 위한 글씨선물
캘리그라피

지은이 | 박은지
펴낸이 | 한기철
편집인 | 이희영
편집 | 이은혜
마케팅 | 조광재, 정선경

2015년 9월 25일 1판 1쇄 박음
2015년 10월 5일 1판 1쇄 펴냄

펴낸곳 | 한나래출판사
등록 | 1991. 2. 25 제22-80호
주소 | 서울시 마포구 월드컵로3길 39, 2층 (합정동)
전화 | 02-738-5637 · 팩스 | 02-363-5637 · e-mail | hannarae91@naver.com
www.hannarae.net

ISBN 978-89-5566-186-6 13640

* 이 도서의 국립중앙도서관 출판예정도서목록(CIP)은 서지정보유통지원시스템 홈페이지
(http://seoji.nl.go.kr)와 국가자료공동목록시스템(http://www.nl.go.kr/kolisnet)에서 이용하
실 수 있습니다. (CIP제어번호: CIP2015025714)

이따금씩 꼭 해야만 하는 일들이 하기 싫어지는 순간이 있지요. 그럴 때면 저는 잠시 하던 일을 멈추고 머릿속에 떠오르는 생각들을 손이 가는 대로 종이에 끄적여 봅니다. 낙서하듯 그림도 그리고, 머릿속을 둥둥 떠다니는 생각들을 글씨로 옮겨 적으면서 뒤숭숭한 마음을 추스를 수 있는 휴식 시간을 스스로에게 선물하는 거지요. 그러면 정말 신기하게도, 무언가를 끄적거리는 그 순간만큼은 한결 마음이 편안해지고 어수선하던 머릿속도 차분해집니다.

캘리그라피를 전문으로 하는 사람으로서 그에 대한 기술을 전할 수도 있겠지요. 하지만 이 책에서는 좀 더 쉽고, 좀 더 편안하게, 일상에서 누구나 써 볼 수 있는 캘리그라피 이야기를 하고 싶습니다. 이유도 모르게 우울할 때, 마음은 조급한데 좀처럼 일이 손에 잡히지 않을 때 스스로에게 위로가 되는 글씨선물을 해 보세요.

언제 어디서든 상관없습니다. 펜 한 자루만 준비해주세요. 기분 좋은 음악이 흘러나오는 이어폰도 하나 더하면 금상첨화겠네요. 귀에 이어폰을 꽂고, 손에는 펜을 쥐고, 온전한 나만의 그 순간을 만끽하면서 지금 느끼는 자신의 감정을 마음대로 끄적여 보세요. 선뜻 시작하기가 어려우시다고요? 그럼 그냥 편안한 마음으로 구경하듯 책장을 넘겨 보세요. '이 정도면 나도 할 수 있겠는데?'라는 생각이 들 때 가벼운 마음으로 펜을 들면 된답니다. 자, 그럼 시작해 볼까요?

contents

chapter 1
선물 준비하기

chapter 2
선물에 마음 담기

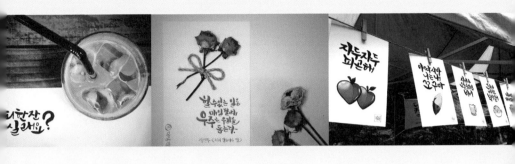

 chapter 3
선물 포장하기

 부록

chapter 1

선물 준비하기

Intro

어떤 일이든 마찬가지겠지만 그 일에 대한 기초적인 지식이 없이 무언가를 새롭게 시작하는 것은 불가능합니다. 가령 요리를 할 때 요리의 이름은 무엇이며 어떤 재료가 필요한지, 어떤 도구를 어떻게 사용해야 하는지를 모른다면 라면 하나를 끓이는 것도 어렵겠지요. 캘리그라피도 마찬가지입니다. 손이 가는 대로 자유롭게 써 나가는 캘리그라피라 하더라도 가장 기본적인 원칙과 도구의 쓰임새에 대한 이해는 필요합니다. 이는 글씨가 본연의 느낌을 잘 간직하고 담을 수 있도록 만들어진 가장 기초적인 가이드라인 같은 것이지요. 이 몇 가지 원칙들이 여러분의 글씨에 순간의 감동을 담고, 그 감동을 더 많은 이들과 함께 나눌 수 있도록 도와줄 것입니다.

챕터 1에서는 캘리그라피란 무엇인지에 대한 기초적인 정보와 원칙에 대한 소개를 하고자 합니다. 그 다음엔 캘리그라피를 쓸 때 가장 기본이 되는 한글의 자음 순서에 따라 단어를 연습하는 시간을 가져보도록 하겠습니다. 어렵거나 복잡한 건 아무것도 없답니다. 가벼운 마음으로 하는 준비운동이라고 생각해 주세요.

캘리그라피란?

▌'글자'와 '글씨'

'글자'와 '글씨'의 차이점을 아시나요? 요즘처럼 대부분의 활자를 모바일과 컴퓨터 자판으로 만나는 시대에 '글자'와 '글씨'의 의미를 구분지어 생각하는 사람은 많지 않습니다. '점점 더 빠르게'를 추구하며 살아가는 현대인이라면 더욱이 그 의미를 구분할 필요조차 느끼지 못하겠지요. 비슷해 보이는 단어지만 '글자'와 '글씨'는 조금 다른 의미를 가지고 있어요. 그리고 그 사소해 보이는 차이가 앞으로 우리가 함께 써 나갈 캘리그라피의 핵심이랍니다.

글자는 우리가 일반적으로 알고 있는 것처럼 자신이 생각하는 바를 그 언어가 가지고 있는 문법과 철자에 맞게 시각적으로 표현한 것입니다. 글씨는 여기서 더 나아가 자신의 생각과 감정을 글자에 담아 나타내는 것이지요. 글자의 맵시, 그것이 곧 글씨입니다. 비가 내리는 날 창밖을 바라보며 드는 우울함, 새로운 사랑이 시작되었을 때의 떨림, 여행을 떠나기 전날 밤의 두근거림, 소중한 것을 잃어버린 슬픔 등, 어떤 감정이든 그것을 담아 글자를 썼다면 바로 글씨가 되는 것이지요.

▌캘리그라피에 대해서

캘리그라피(Calligraphy)는 본래 '아름다움'을 뜻하는 그리스어 'kallos'와 '쓰다' 혹은 '서법'이라는 의미의 'graphein'이 합쳐져 '아름다운 서체'라는 뜻에서 유래했습니다. 현대에 들어 캘리그라피가 책표지나 광고 등 다양한 디자인에 폭넓게 활용되기 시작하면서 그 의미가 점차 확장되어, '정형화된 틀을 벗어나 개성 있고 독특한 정서를 표현하기 위해 개발된 핸드레터링 기술'로 정의할 수 있게 되었습니다.

캘리그라피는 '글자'를 쓰는 것이 아니라 '글씨'를 쓰는 것입니다. '글씨'를 쓰는 것이 앞서 말한 것처럼 자신의 감정을 글자를 이용하여 표현하는 것이라면, 그 감정을 타인과 공감할 수 있도록 그려나간 것이 곧 캘리그라피입니다. 캘리그라피는 결국 '감정을 글자로 그려내어 나누는 것'이라고 말할 수 있지요.

캘리그라피는 전문적이지 않아도 괜찮습니다. 어떤 것이라도 캘리그라피의 도구가 될 수 있고, 어떤 서법, 어떤 필체라도 캘리그라피가 될 수 있습니다. 캘리그라피를 즐기고 싶나요? 그렇다면 캘리그라피를 공부하려고 하지 마세요. 다만 당신의 마음을 종이에 오롯이 그려주세요. 글자를 이용해서요. 그리고 나누고, 공감하세요. 혼자만 알아보고 느끼는 글씨라도 걱정하지 마세요. 그건 내 안의 나와 공감하는 것이니까요. 캘리그라피는 나에게 주는, 당신에게 주는 글씨선물이며 마음의 전달입니다.

캘리그라피의 도구

캘리그라피의 도구에는 어떤 제한도 없습니다. 평소에 사용하는 연필과 볼펜, 매직도 가능합니다. 물론 전문가들이 많이 사용하는 붓펜과 만년필을 사용해도 되지요. 심지어 화장할 때 쓰는 마스카라나 면봉도 캘리그라피의 도구가 될 수 있습니다.

▌ 연필

책상 서랍 속을 잘 뒤져보면 연필 한 자루쯤은 금방 찾을 수 있지요? 연필은 주변에서 가장 쉽게 구할 수 있는 도구 중 하나이기 때문에 캘리그라피를 처음 시작할 때 간편하게 사용하기 좋습니다. 심의 굵기가 일정한 샤프와는 다르게 깎는 방법에 따라 획의 굵기 조절이 가능하다는 장점도 있습니다.

최근 컬러링북이 유행하면서 많은 분들이 가지고 계실텐데요, 색연필도 전문가용부터 초등학생이 쓰는 18색 색연필까지 용도와 굵기가 제각각입니다. 풍부한 질감이 장점인 색연필은 심을 굴려 각도를 다르게 사용할 수 있습니다. 심을 뾰족하게도, 뭉툭하게도 해보면서 다양한 선을 표현해 보세요.

▮ 볼펜

연필만큼 주변에서 쉽게 찾을 수 있는 도구입니다. 볼펜 촉의 두께가 가늘
수록 뾰족하고 날카로운 느낌을 표현할 수 있고, 두께가 굵으면 부드러운
느낌을 줄 수 있습니다. 볼펜을 활용하면 평소에 다이어리에 끄적거리듯이
감성을 표현할 수 있습니다.

매직 또한 일상에서 자주 사용하는 도구입니다. 매직은 선을 긋는 속도에 따라 획의 굵기가 달라지는데, 볼펜이나 색연필보다 펜촉이 굵기 때문에 강한 느낌의 글을 쓰기에 좋습니다. 다만 속도감 있게 글씨를 쓸 때에는 조금 난이도가 있습니다.

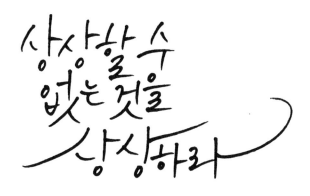

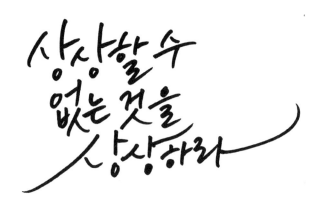

붓과 거의 흡사한 형태지만 일반 붓에 비하여 휴대가 편하고 다루기도 훨씬 쉽습니다. 획의 굵기와 잉크 농도의 조절이 용이해서 자신의 감정을 담아 표현하는 캘리그라피를 쓰기에 매우 적합한 도구입니다. 그래서 캘리그라퍼들이 가장 즐겨 사용하는 도구이기도 하지요. 좀 더 쉽고 빠르게 캘리그라피에 익숙해지고 싶으시다면 붓펜을 추천드립니다.

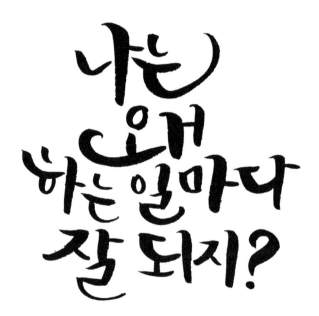

캘리그라피의 원칙

사실 우리 감정을 글씨로 표현하는 데에는 어떤 원칙도 없습니다. 그저 내 마음이 가는 대로 자유롭게 쓰면 되지요. 하지만 다른 누군가와 그 감정을 공유하기 원한다면 좀 더 효과적인 방법이 몇 가지 있습니다.

▌판독성 과도한 기교로 기본적인 글자의 모양을 파괴해선 안 되며 너무 두껍거나 얇지 않게 써야 알아보기 쉽습니다.

▌가독성 자간의 폭이 지나치게 넓거나, 엉성한 구성으로 단어의 진행을 방해하지 않도록 써야 빠르게 읽힐 수 있습니다.

▌안정감 보는 사람이 편안하게 읽을 수 있도록 써야 합니다.

▌심미성 캘리그라피 글씨는 아름다워야 합니다. 어떤 감정을 표현하더라도 절제된 디자인과 본연의 색깔을 유지할 수 있도록 하세요.

▌목적성 감정의 공유를 위해서는 하나의 정확한 감정을 표현할 수 있어야 합니다. 컨셉을 정하고 그 의도를 글씨에 정확하게 담아내도록 하세요.

이것이 기본적인 캘리그라피의 원칙입니다. 글씨를 쓸 때 고려한다면 좀 더 효과적으로 느낌을 살릴 수 있는 방법들이죠. 좀 어려운가요? 그렇다면 신경쓰지 마세요. 이제부터 그냥 따라 써 보기만 합시다.

단어 따라 쓰기

한글로 캘리그라피를 쓸 수 있다는 점은 참으로 다행스러운 일입니다. 자모음을 합쳐 구성하는 글자인 한글은 세계 어느 문자보다도 더욱 풍성하고 미묘한 느낌을 살릴 수 있기 때문입니다. 특히 한글 캘리그라피의 생명은 자음의 느낌이 좌우한다고 해도 과언이 아닙니다. 예를 들어 각 글자가 전부 동일한 모음을 가진 '바나나'와 같은 단어를 쓸 때, 각각의 자음을 어떻게 표현하느냐에 따라 글자가 가지는 인상은 완전히 달라집니다.

그럼 붓펜으로 자음별 단어 따라 쓰기를 해 봅시다. 단어가 가지는 이미지가 자음에 잘 묻어날 수 있도록 연습해 보세요. 흐리게 인쇄된 글씨 위에 따라 쓰기만 해도 좋고, 해당 자음이 들어가는 다른 단어들을 떠올려서 써 보아도 좋습니다. 오른쪽 여백은 여러분의 공간입니다. 자유롭게 써 보세요.

ㄱㄴㄷㄹㅁㅂㅅ
ㅇㅈㅊㅋㅌㅍㅎ

ㄱ ㄴ ㄷ ㄹ ㅁ ㅂㅅ
ㅇ ㅈ ㅊ ㅋ ㅌ ㅍ ㅎ

ㄱ ㄴ ㄷ ㄹ ㅁ ㅂㅅ
ㅇ ㅈ ㅊ ㅋ ㅌ ㅍ ㅎ

그대 귀신 간질간질

구름 거짓말 고마워

그대 귀신 간질간질

구름 거짓말 고마워

느끼 노을 눈가람

눈물 눈동자 날개

느끼 노을 눈가람

눈물 눈동자 날개

대한민국 두근두근 달팽이
다이어트 달리기 도마뱀

대한민국 두근두근 달팽이
다이어트 달리기 도마뱀

로맨스 러브레터 라이벌

레고 롤러코스터 립스틱

로맨스 러브레터 라이벌

레고 롤러코스터 립스틱

만두 마시멜론우 모기

모자 무당벌레 미소

만두 마시멜론우 모기

모자 무당벌레 미소

보고싶어 불안 ✦찬작

빙글빙글 바람 봄

보고싶어 불안 ✦찬작

빙글빙글 바람 봄

솔로 슈퍼맨 사람

성공 시간 소중해

솔로 슈퍼맨 사람

성공 시간 소중해

애꼬 아름다워 앵두
어린이 열음 아저씨

애꼬 아름다워 앵두

어린이 열음 아저씨

장미 좋은생각 정글

잠꼬대 즐거움 자유

장미 좋은생각 정글

잠꼬대 즐거움 자유

천사 치킨 최고

축하해 청춘 춤

천사 치킨 최고

축하해 청춘 춤

카드 콧수염 커피
콜라 콩닥콩닥 키스

카드 콧수염 커피
콜라 콩닥콩닥 키스

투와얼 트라우마 통통해

태권도 토닥토닥 태극기

투와얼 트라우마 통통해

태권도 토닥토닥 태극기

푸딩　핑크　파스타

파도　파워　피노키오

푸딩　핑크　파스타

파도　파워　피노키오

한숨 화이팅 행복

힘내요 하트 하이힐

한숨 화이팅 행복

힘내요 하트 하이힐

chapter 2

선물에
마음담기

Intro

캘리그라피로 표현되는 단어의 느낌을 살짝 맛보셨나요? 단어 하나만으로는 조금 부족하다는 생각이 드시나요? 스스로의 마음을 표현할 준비가 되었다면 이제부터는 조금 긴 호흡을 가지고, 캘리그라피로 문장을 써 보겠습니다.

캘리그라피로 문장을 표현할 때 중요한 것은 감정입니다. 하나의 문장을 보았을 때 느껴지는 감정이 있지요. 그 감정이 문장의 시작부터 마지막까지 흐트러지지 않고 유지되는 것이 중요합니다. 그래야 감동도 여운도 남길 수 있지요. 그러니 글씨를 쓸 때도 당연히 시작할 때부터 완성할 때까지 그 감정을 계속 유지하면서 써 나가는 것이 중요합니다. 때때로 캘리그라피를 통해 느껴지는 느낌은 말로 표현하기 어려울 때도 있습니다. 그 독특한 특유의 감정을 잘 유지하면서 함께 써 나가봅시다.

이번 장에서는 제시되는 문장을 그대로 따라 쓰기만 해 주세요. 차분히 따라 쓰면서 감정을 흐트리지 않고 지속시키는 연습을 해봅시다. 다양한 감정을 담을 수 있는 문장들을 다양한 도구로 따라 쓸 수 있도록 준비했습니다. 붓펜, 연필, 색연필, 매직, 볼펜 등 여러 가지 도구들을 사용하여 감각을 익혀 보세요.

마음을 울리는 한 구절

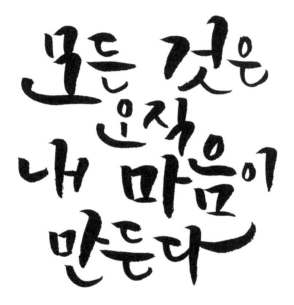

모든 것은
오직
내 마음이
만든다

《화엄경》 중에서

모든 것은
오직
내 마음이
만든다

오늘을
성실히 살아서
내일을 빛내라

엘리자베스 브라우닝

오늘을
성실히 살아서
내일을 빛내라

내가
서 있는 곳이
낙원이다

볼테르

내가
서 있는 곳이
낙원이다

매직으로 따라 써 보세요

Practice
Makes
Perfect

서양 속담

58

Practice Makes Perfect

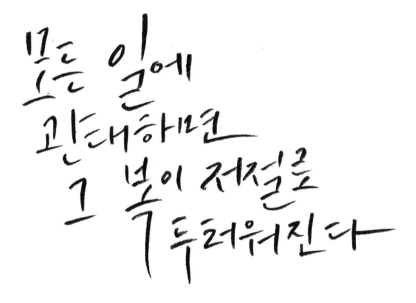

모든 일에
관대하면
그 복이 저절로
두터워진다

《명심보감》 중에서

모든 일에
괸대하면
그 복이 저절로
두러워진다

사람은 하지 말아야 할 것을
안 뒤에야 비로소
해야 할 것이 무엇인지를
제대로 알게 된다

《맹자》 중에서

사람은 하지 말아야 할 것을
안 뒤에야 비로소
해야 할 것이 무엇인지를
제대로 알게 된다

일을 시작하기도 전에
할 수 없다고 말하지 말고
오직 마음을 다하라

《서경》 중에서

일을 시작하기도 전에
할 수 없다고 말하지 말고
오직 마음을 다하라

자신감은 , 언제나
성공의 첫 번째
비결이 되어 왔다

마크 트웨인

자신감은, 언제나
성공의 첫 번째
비결이 되어 왔다

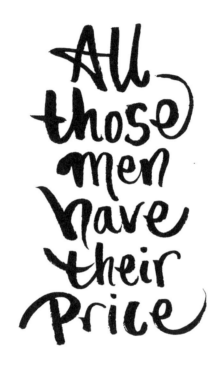

All
those
men
have
their
Price

로버트 월폴

All those men have their Price

시간이 가고, 날이 가고,
달이 가고, 해가 간다
지나간 세월은 다시
돌아오지 않는다

키케로의 〈노년에 관하여〉 중에서

시간이 가고, 날이 가고,
달이 가고, 해가 간다
지나간 세월은 다시
돌아오지 않는다

희로애락을 담은
한 구절

색연필로 따라 써 보세요

설렘의
새로운 연애의
시작

설렘의
새로운 연애의
시작

넝만 보면 자꾸
웃음이 나는 건
왜일까?

넝만 보면 자꾸
웃음이 나는 건
왜일까?

항상
감사드리고
사랑합니다

사랑하는
친구야
생일 축하해

사랑하는
친구야
생일 축하해

바람이 분다
당신이 좋다

怒

열심히
운동했는데
몸무게는
그대로네

열심히
운동했는데
몸무게는
그대로네

오늘은 이유 없이
짜즈나는 날

어디서 나는 불쾌한 냄새지?

어디서 나는
불쾌한
냄새지!?

날씨는
더운데
버스는
안 오고

월급은
창밖에
스치는
바람인가요

월급은
창밖에
스치는
바람인가요

색연필로 따라 써 보세요

비가 온다.
너도 왔으면
좋겠다.

비가 온다.
너도 왔으면
좋겠다.

잊지 말고
기억해주세요

잊지 말고
기억해주세요

웃어도 눈물이 나

웃어도
눈물이 나

그럴 거면 마음을
흔들어 놓지나 말지

그럴 거면 마음을
흔들어 놓지나 말지

우연이라도
마주할 수 있기를...

우연이라도
마주할 수 있기를...

치킨 한 번
신나게
뜯어 볼까

치킨 한 번
신나게
뜯어 볼까

번지점프는 정말 짜릿해

번지점프는
정말 짜릿해

여행을
떠나요

여행을
떠나요

여름밤엔
시원한
맥주가
최고지!

여름밤에는
시원한
맥주가
최고지!

오늘 하루도
달달하고
행복하게

오늘 하루도
당당하고
행복하게

선물
포장하기

Intro

자, 이제 드디어 나만의 캘리그라피를 만들 시간입니다. 이번 챕터는 여러분 자신만의 글씨선물을 만들어 볼 거예요. 사랑, 눈물, 희망, 용기 등의 테마에 맞춰 여러분만의 캘리그라피를 써 보세요. 자유롭게 활용할 수 있도록 테마별로 다양하고 감각적인 이미지를 준비했습니다. 작가가 써 놓은 몇 가지 예시를 참고해서 여러분만의 캘리그라피 작품을 만들어 보세요. 예시의 문구를 따라 써 보아도 좋고, 이미지와 어울리는 문구를 찾아 적으셔도 좋습니다. 누군가에게 하고 싶은 말을 적어 선물해도 좋겠지요.

이 챕터에서 주어지는 모든 이미지는 여러분만의 느낌을 담아낼 수 있는 도화지입니다. 어떤 단어를 사용해도, 어떤 도구로 써도 괜찮습니다. 그저 내가 느끼는 대로, 나만의 필체로, 나만의 감정을 담아 글씨를 써 나가 보세요. 자신의 감정을 오롯이 담은 문장이 완성된다면 그 자체로 이미 훌륭한 캘리그라피입니다.

이제부터 여러분이 만들어 나가게 될 캘리그라피를 나에게, 혹은 소중한 다른 이에게 선물해 보는 것은 어떨까요?

첫 번째 테마

사랑

나는 꽃이기를 바랐다
그대 조용히 걸어와
그대 손으로 나를 붙잡아
그대의 것으로 만들기를

너는 정말 예쁘구나
내가 본 것 중에
가장 예쁘다

눈물, 이별

이별의 아픔 속에서만
사랑의 깊이를 알게 된다

우리가
다시 만날
그날까지
행복한
여정이 되기를...

행복

사람은
행복하기로
마음먹은 만큼
행복하다

누구도
인생을 다시
불러올 수 없다
무엇보다도 인생은
재미있어야 한다

희망, 꿈

젊은 날의 매력은
끊을 위해 무엇인가를
저질러 버리는 데에 있다.

다섯 번째 테마

용기

시도해 보지 않고는
누구도 자신이
얼마만큼
해낼 수 있는지
알지 못한다

세상은
고통으로
가득하지만
그것을
이겨내는 일로도
가득하다

epilogue

캘리그라피를 하다 보면 글씨는 인간의 감정과 참 많이 닮아 있다는 생각이 듭니다. 그래서 쓰는 사람의 기쁘고, 슬프고, 화나고, 즐거운 감정들을 글씨에 오롯이 담을 수 있지요. 어떤 때에는 스스로도 미처 알지 못했던 감정들이 글씨에 묻어나, 다 쓰고 난 글씨를 보며 당시의 감정을 되돌아보게 되기도 합니다. 매 순간 바뀌는 마음의 날씨 같은 감정들을 담을 수 있는 캘리그라피는 이토록 매력적입니다.

이 책을 통해 바쁘게 살아가느라 미처 돌보지 못했던 여러분의 감정들이 얼마나 소중한지를 이야기하고 싶었습니다. 제가 캘리그라피를 쓰면서 받았던 작은 위로의 경험을 여러분과 함께 나누고 싶었습니다. 이 책을 읽고, 쓰는 시간 동안 무심했던 자신의 감정을 다정하게 어루만져 줄 수 있었기를 바랍니다.

덧붙여, 일러스트 작업을 해 준 재인이와 이 책을 더욱 감성적으로 표현할 수 있도록 도와준 지석 오빠, 선경 언니, 그리고 한나래출판사에 진심으로 감사의 말씀을 드립니다.

2015년 가을, 박은지

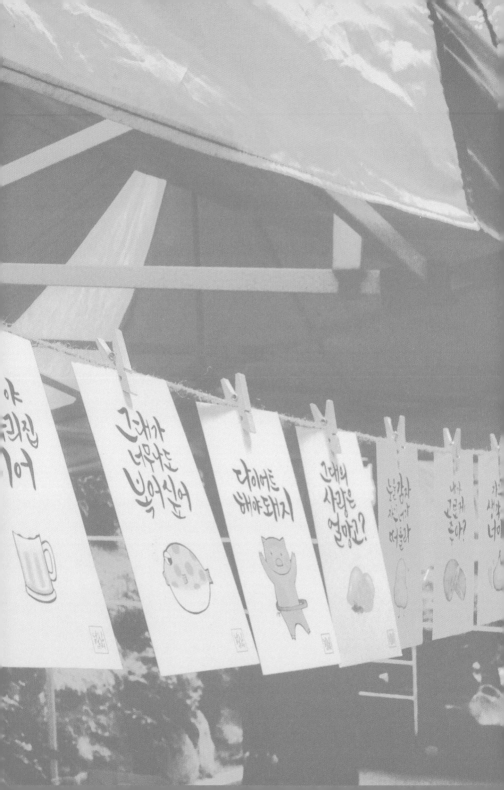

부록

말장난
캘리그라피

내가 고로케, 좋아?

다이어트 해야돼지

눈을감자 자꾸너가 떠올라

아따시방 너는 내 꼬구마

그대의 사랑은 얼망고?

자기야 오늘우리집 비어

자두자두
피곤해

삶에
지친그대
어깨를
피자

그대만
사랑할
수박에

너에게
한계란
없다!

자꾸
생각이나
너마늘

솔로탈출
해보리

대심캘리의 말장난 캘리그라피를 아시나요?

조금은 유치한, 하지만 감각적인, 그보다 재미있는 문구에 그림을 첨가한 대심캘리만의 캘리그라피입니다.

앞 장의 말장난 캘리그라피 문구를 참고해서 아래 예시처럼 '너'와 '당신' 대신 사랑하는 사람의 이름을 넣은 캘리그라피를 완성해 보세요.

완성된 말장난 캘리그라피는 엽서로 만들어서 이름의 주인공에게 선물해 보는 건 어떨까요? 분명 기분 좋은 미소를 전달하는 센스쟁이가 될 수 있을 거예요.

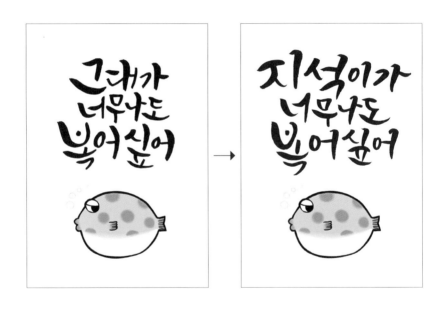